萬華
卷夏 ®

华夏万卷
让人人写好字

中﹨国﹨书﹨法﹨传﹨世﹨碑﹨帖﹨精﹨品

小篆
03

吴让之篆书

华夏万卷 编

吴均帖 庾信诗

宋武帝与臧焘敕

三乐三忧帖

cnS
PUBLISHING & MEDIA

湖南美术出版社

全国百佳图书出版单位

图书在版编目（CIP）数据

吴让之篆书吴均帖庾信诗宋武帝与臧焘敕三乐三忧
帖 / 华夏万卷编. — 长沙 :湖南美术出版社, 2018.4
（中国书法传世碑帖精品）
ISBN 978-7-5356-8372-4

Ⅰ. ①吴… Ⅱ. ①华… Ⅲ. ①篆书-碑帖-中国-清代
Ⅳ. ①J292.26

中国版本图书馆 CIP 数据核字(2018)第 116338 号

Wu Rangzhi Zhuanshu Wu Jun Tie Yu Xin Shi Song Wudi Yu Zang Tao Chi San Le San You Tie

吴让之篆书吴均帖庾信诗宋武帝与臧焘敕三乐三忧帖
（中国书法传世碑帖精品）

出 版 人：黄　啸
编　　者：华夏万卷
编　　委：倪丽华　邹方斌
　　　　　汪　仕　王晓桥
责任编辑：邹方斌
责任校对：王玉蓉
装帧设计：周　喆
出版发行：湖南美术出版社
　　　　　（长沙市东二环一段 622 号）
经　　销：全国新华书店
印　　刷：四川省平轩印务有限公司
　　　　　（成都市新都区新繁镇安全村四社）
开　　本：880×1230　1/16
印　　张：3.5
版　　次：2018 年 4 月第 1 版
印　　次：2020 年 10 月第 4 次印刷
书　　号：ISBN 978-7-5356-8372-4
定　　价：25.00 元

【版权所有,请勿翻印、转载】
邮购联系：028-85939832　　邮编：610041
网　　址：http://www.scwj.net
电子邮箱：contact@scwj.net
如有倒装、破损、少页等印装质量问题,请与印刷厂联系斟换。
联系电话：028-85939809

简介

吴让之(1799—1870),清代篆刻家、书画家,江苏仪征人,原名廷飏,字熙载,后以字行,改字让之,亦作攘之,号让翁、晚学居士、方竹丈人等。善书画,尤精篆刻。其早年师从邓石如的学生包世臣(清代著名书法理论家、书法家)学书,故为邓石如的再传弟子。吴让之书法功力极深,诸体皆擅,尤以篆书名世。

吴氏的篆书师法邓石如,并上追金石汉篆,其用笔浑融清健,篆法方圆兼备,结字修美颀长,作品呈现出稳健自然、畅达流美、灵秀郁茂、宛转绵延的风貌。

本书收录了吴让之的篆书名作四种,分别为《吴均帖》《庾信诗》《三乐三忧帖》和《宋武帝与臧焘敕》,均为参习篆书的杰出范本,现合为一册出版,以飨艺林。

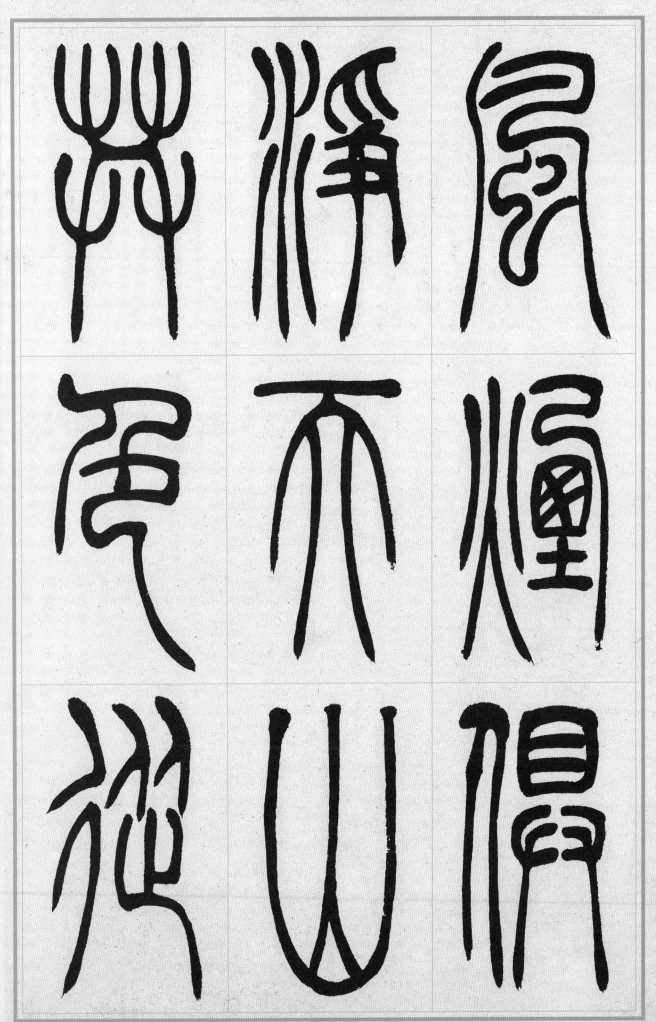

《吴均帖》 风烟俱净，天山共色。从

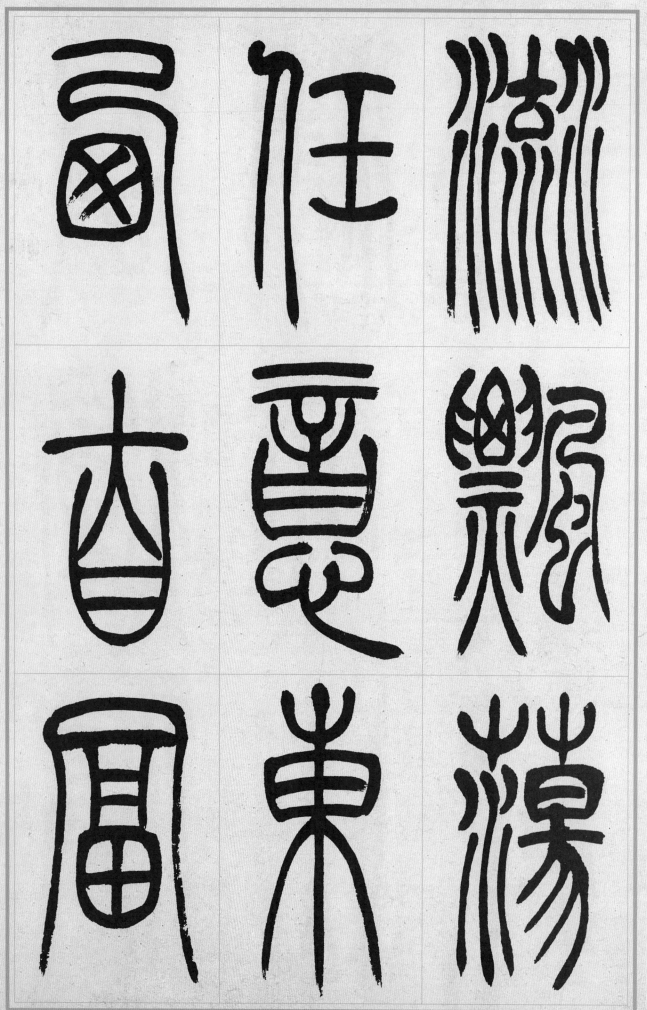

陽

廬

壹

百

里

桐

許

里

奇

川果不下水

遄支縹

飛見瑙

絧庭尺

石

直

視

森

闌

急

淤

昌

莒

猱

溜

峤

高

山

岁

泰

夹

嵬

峤

生高树；负势竞上，互相

轩 邈 争

高 直 竞

民 百 成

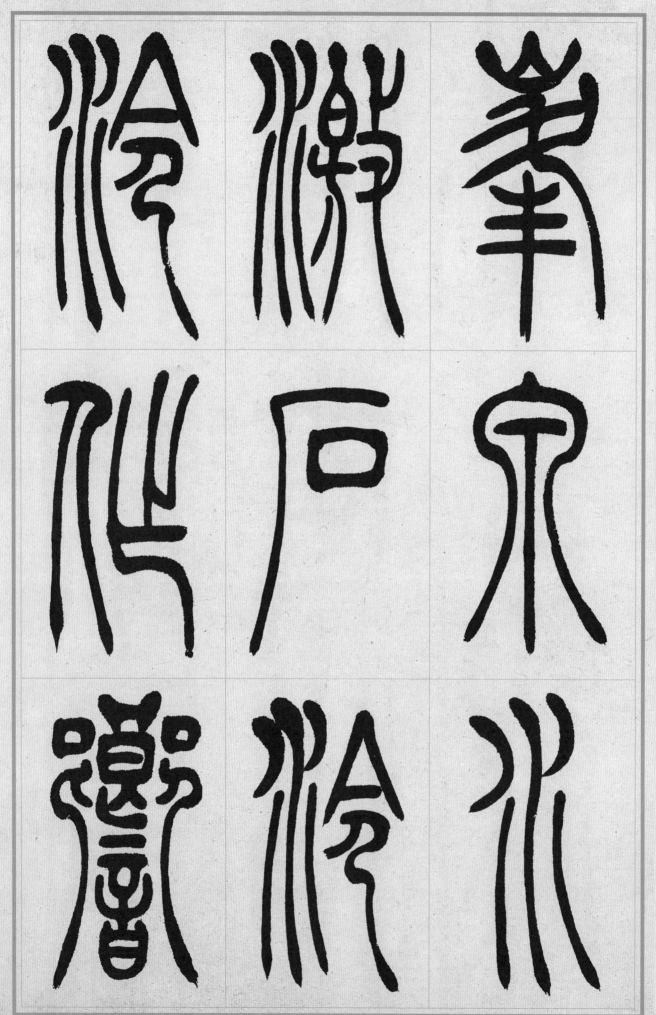

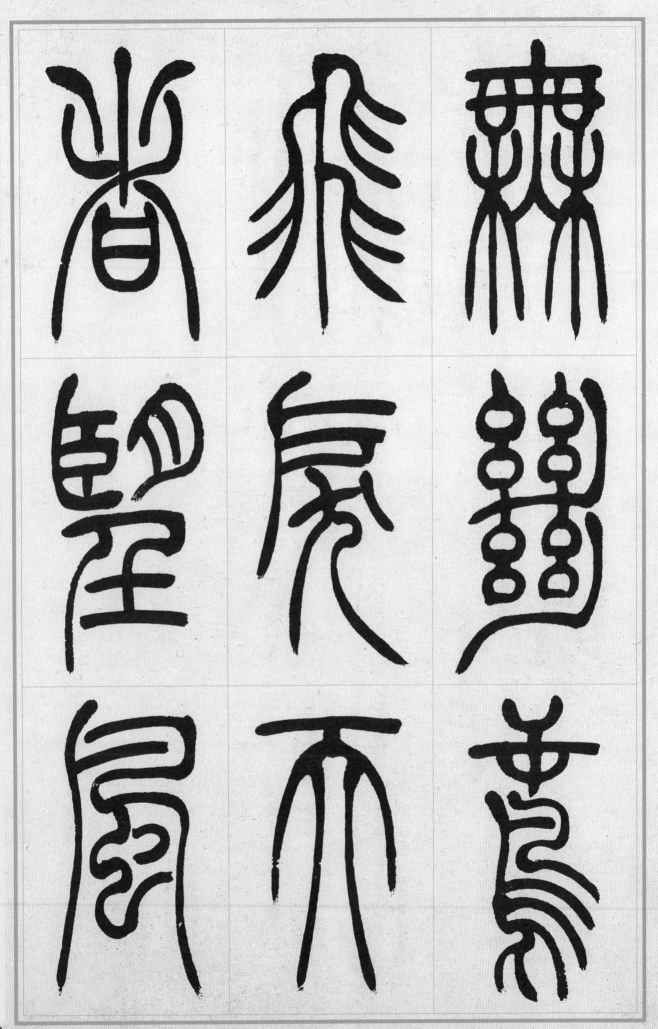

省 論 息

闌 世 邑

省 騄 經

岑在

柯树

上视

書上横

鸟蔽

晋三大兄先生法家雅鉴即希正捥。仪征吴熙载。

晋三大兄先生法家

雅鉴即希正捥

仪徽具熙载

廊 彎 高

巫 跨 閣

望 長 尺

齐 三 華

雲 芳 飛

廣 斲 一

鹳 蕭 倍

贴 越 低

鏡 白 鶴

日　何　翼

莫　勞　山

朱　愁　鷄

暂 宧 烾

連 池 合

岸 水 本

枝 果 沇

不 尚 酒

農 蓮 細

桂芳哥

奇䴗声

熙载笋泰

吴廷飏

進 獲 顺

頖 循 學

業 復 尚

轉 内 衡

罍 清 門

真 寬 上

樂

廙

串

中

馨

奉

息

禮

車

事 芝 浮

染 情 木

豆 與 新

激 崇 可

勵 文 不

窳 籍 敦

尚 人 竟

如 士 斯

林 宁 覽

令 断 呕

軌 想 發

然 聞 憐

開 寶 荊

賞 學 重

幽 鎖 舍

兰 事 蘭

櫩 諒 懷

學 扇 馨

今 舊 寡

經 周 晉

師 舉 義

聞 斜 不

非 葉 遠

隹 藜 不

勸 昆 老

誘 或 學

未 是 者

望
魏
想
起

复
寅
业

熙
載

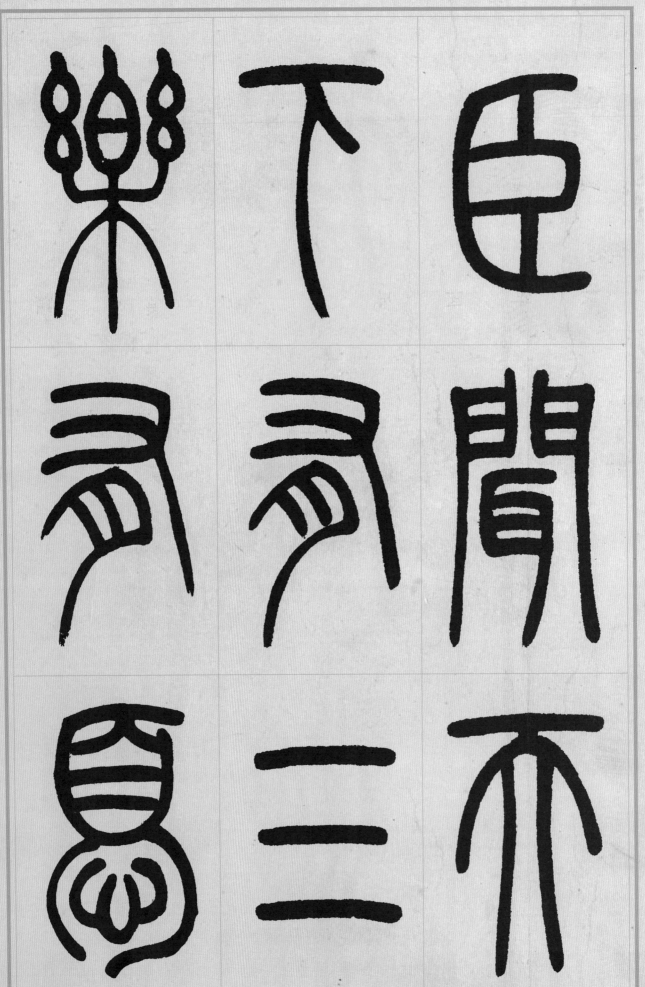

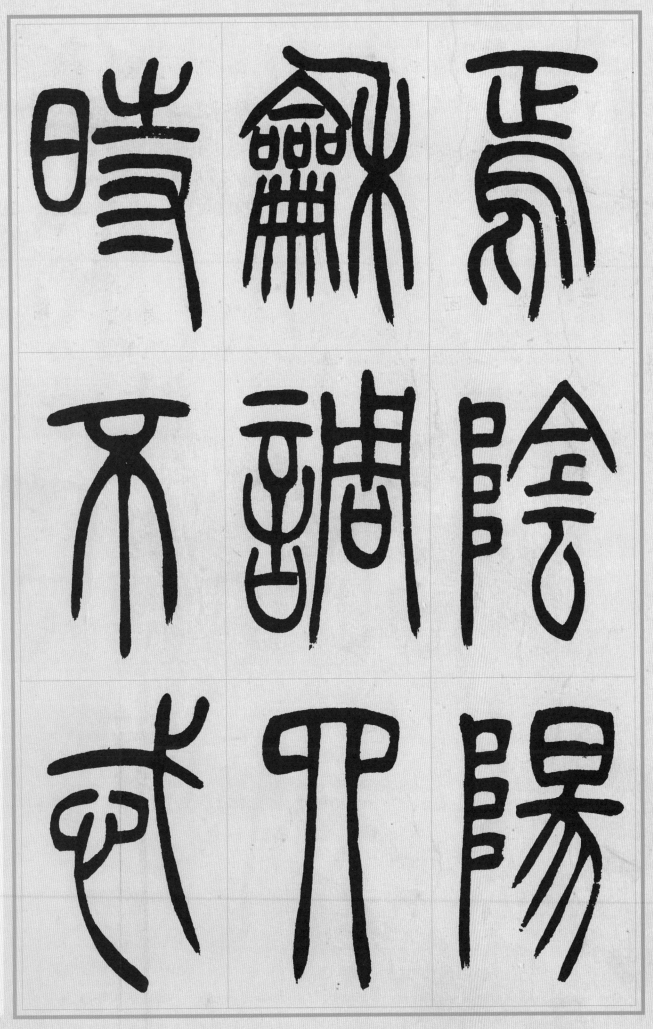

天 遂 麥

析 秝 穀

黍 司 豐

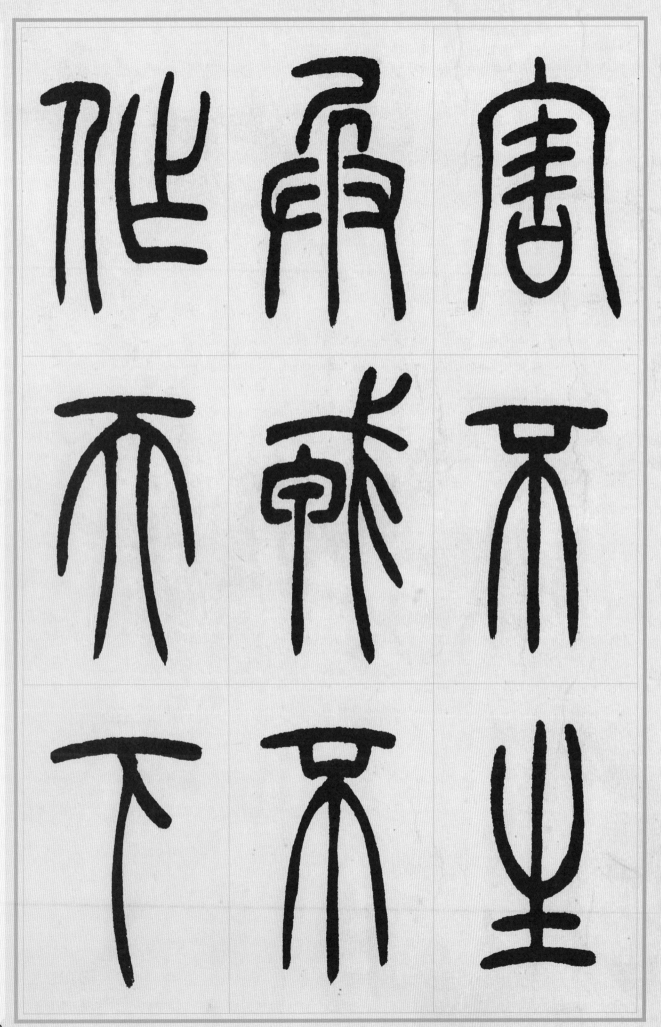

上 聖 上

祿 囮 樂

不 封 女

遺賢君

不偏賢

子偏罰

川皋劂

臣　奠　人

业　位　者

樂　眾　寮

賦　萄　艾

不　暴　吏

重　復　不

樂　隱　財

業　虎　別

民　土　不

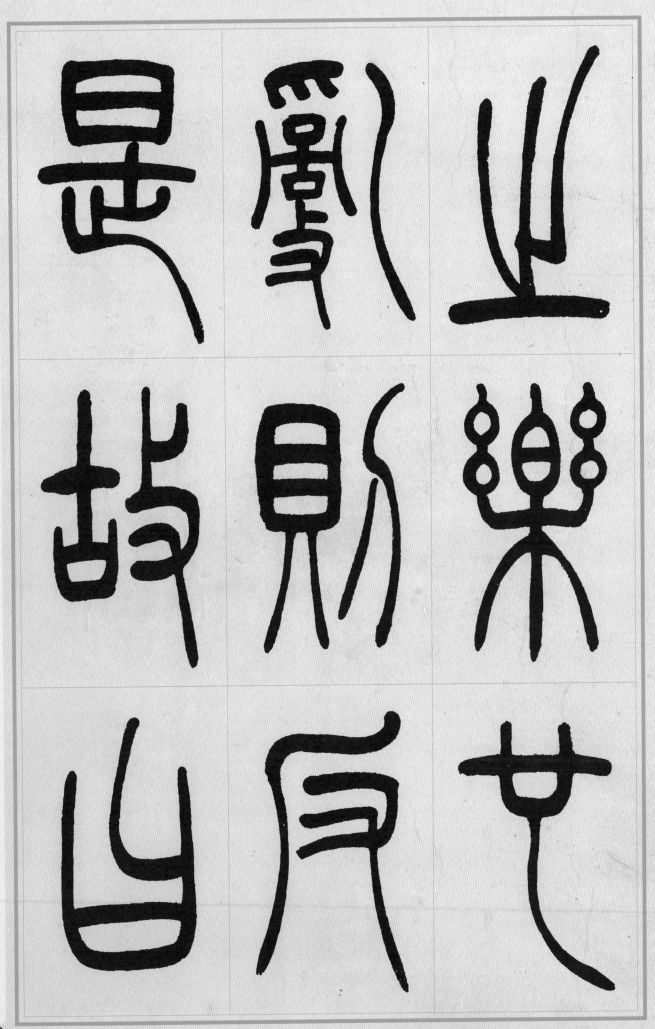

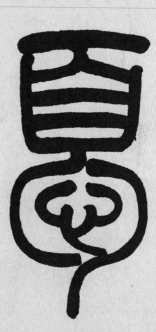

一二二

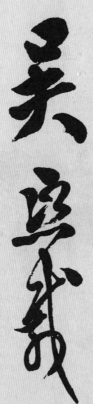

吴熙载

楼臺金碧将軍畫

水木清華僕射詩

星九七兄先生疏政

晚觳生弟吴熙之

楼台金碧将军画　水木清华仆射诗

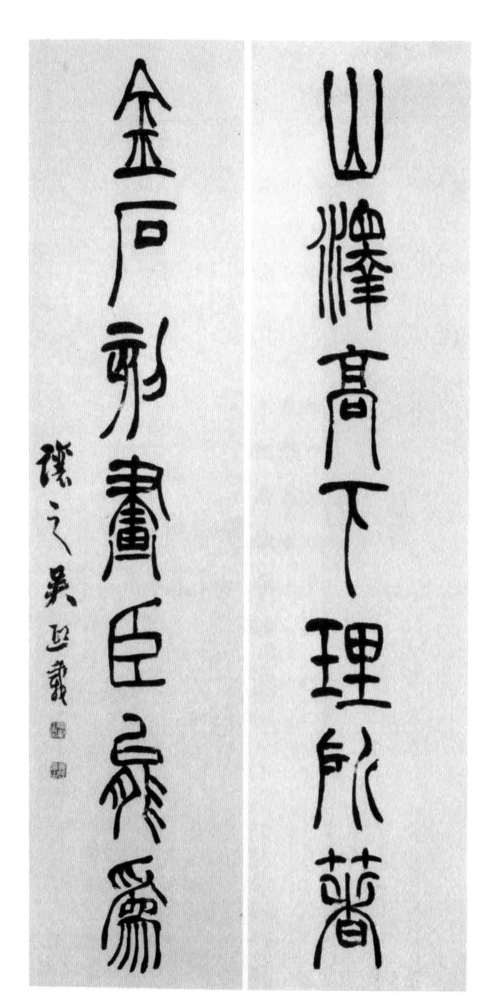

山泽高下理所著　金石刻画臣能为